O Som do Coração

Coletânea
Encontro de Poetas
Vol. N°2

1° Edição
Edição independente

Todos os direitos reservados – João Paulo Brasileiro
Email – joaopaulobrasileiroescritor@gmail.com
Capa e revisão – JPB

É proibida qualquer utilização para fins lucrativos da íntegra ou parte desta obra sem a devida autorização de seu autor.
Obra protegida pela lei n° 10.994 de 14/12/2004

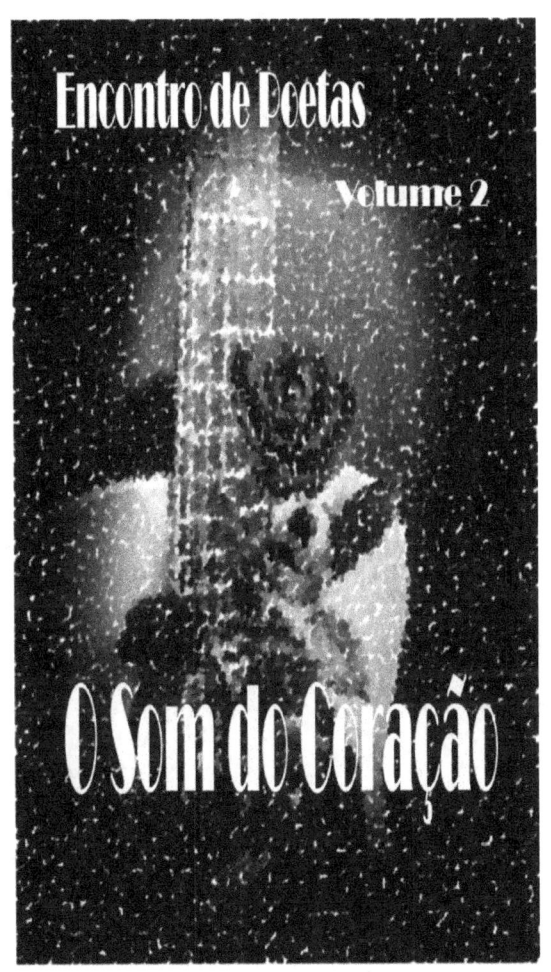

Série = Coletânea Encontro de Poetas
Vol. 2

--- Dedicado com todo carinho aos amantes da escrita poética.

--- Aos Poetas

--- Aos amigos e parentes

Participam deste número, os poetas

Talita Ferreira
Maluxa Araujo
Poetisa Sol De Souza
Márcia Morais
Marilu Matos
Rosangela Bruno Schmidt- (Flor do Córrego)
Miguel Guerreiro
Eliane Silva
Sandra Susana Dos Santos
João Paulo Brasileiro

Talita Ferreira

Sua recente historia nos campos da literatura, já a aponta como uma escritora e poetisa promissora.

Seu talento é indiscutível, uma vez que com apenas um livro solo (RUMOS) e a participação em duas coletâneas, já está alcançando muitos leitores e seguidores do Brasil e do mundo.

Livro

Durante a noite
Estive lendo o livro
do passado de minha história,
onde rabiscos tortos foram feitos...
Rasuras de um texto imperfeito
Chorei ao me lembrar de tantos enganos,
e das tentativas de me fazerem assinar
na minha página em branco
No vazio de tantas mentiras e
nas tolices que me acham ser
naquele livro de história?
Não, não posso mais me ver...
Histórias de um passado imaturo
onde vivi um personagem vagabundo
De coração inocente e burro,
que, iludido, acreditava no mundo
Ah, livro infeliz...
Aqui nesse mar de emoção,
te afogarei até o profundo
dos os oceanos

Nos porões dos desenganos, te enterrarei
Nas areias dos mares te sepultarei
E junto a ti, todo passado de dor
e todo aquele triste desamor

Novo livro eu terei
Novas linhas perfeitas farei
para a história da vida... Superar
com um futuro, talvez incerto, porém, belo
Meu livro assim será

Perder as esperanças de alegria
nunca fez parte da minha vida,
pois, enquanto meus dedos pedirem
a caneta e o papel, e ainda sentirem
forças, um novo ato terei para escrever

Em tinta nas cores lindas de se ver

Um leve e suave recomeço
irei sempre alegre escrever...
Sei! Sei que isso eu mereço

Os meus caminhos,
uma nova história irá conhecer
E meu novo livro...
Agora, um feliz livro
Assistirá meu renascer!

Talita Ferreira

Filho (Mundo Mudo)

Oi... Mamãe

Teus olhos dizem tudo

Até me fazem sorrir

Meu coração está em paz

Tenho teu amor, isso me satisfaz

Não preciso te escutar, se posso te sentir

Oi... Mamãe

Ouço sempre seu amor

Suas poesias

Suas canções

Por que aqui perto de você

Escuto bater nossos dois corações!

Talita Ferreira

Jardim secreto

Quando o coração aperta,
a mente se perde nos sentimentos
Olhar distante
Onde queremos nos esconder
por alguns instantes

Corro para o meu jardim,
lá é lindo, cheio de flores e paz
Tudo cheira jasmim
É um lugar secreto dentro do infinito
deste coração, que vive cheio de emoção

Penso em você
Penso em.mim
Na vida e em tudo que ela significa
Sentimentos de paz me trazem você
Porém, a concupiscência da vida
querem me tirar o prazer

Por isso criei esse jardim em mim,
onde podemos nos encontrar, sem nos preocupar
com os problemas do mundo, e nos amar

Paz, meu lugar sereno
Só eu e você sabemos
onde sempre nos veremos
Dentro e perdido de mim
Lá no meu doce jardim secreto
de paz e amor sem fim...

Talita ferreira

Versões de mim

Caia a chuva fria
nesse longo dia
aqui a esperar
algo que a vida
está a me entregar

Postal eu não sei
se chega a tempo
enquanto vivo nesse tempo
nessa escada de longos degraus
espero não sei o que, afinal

Versões de mim
me trazem aqui
horas misturo o real
e fujo para o irreal de mim

Fuga estratégica, eu sei
mas, as horas da vida
passam depressa nessa chuva fria
que me invade como tempestade...
Por isso fujo para a irrealidade

Versões variadas
dentro de mim fazem morada
Virá, o presente do céu
dado a alma que vive em cordel

Continuo aqui nessa escada
na esperada virada de você...
Minha felicidade destinada!

Talita ferreira

Acalma coração

Sem pressa de falar
a palavra que tanto quer escutar
Ansiedade de cada dia a esperar
Uma pequena mensagem
com a palavra amor, a desejar

Tenha calma na alma
Tente entender meu coração
Decifre meu espírito
e conquiste com mansidão
todo sentimento
que está guardado lá dentro

Fala baixinho no meu ouvido
Amam-me em sussurros e delírios
Coração acelerado é o teu
Cada batida escuto essa música
linda de uma vida

Felicidade não é falada
É vivida e vista no sorriso da vida
Palavras são boas de ouvir, realmente,
mas atitudes, sem dúvidas
é melhor prova que já vi

Pois, quantas vezes já ouvi
um eu te amo por ai, e todos falados

de jeito emocionante, sim, mas tudo
sempre um teatro
E a vida tem que seguir...

Ah coração sofredor
acalme-se, por favor
Eu sei que bate com cautela
não por desamor, mas por que é cheio de muito amor
Só desacelerou no tempo para não errar,
e sentir um novo dissabor

Mas esse novo momento, mansinho e sereno
vai fluir sem medo de ser feliz no amor pleno
Que sua música em batida toque
no ritmo do coração
que me conquista a cada dia, então ...

Talita ferreira

Linha do raciocínio

Limiar no mesmo patamar
de pensamentos freqüentes
que não param de flutuar...
Loucura amarga
nos contadores de histórias
dessa pátria, onde a memória
é mal tratada... Quem se importará?
O que um louco há de pensar?

Linhas de raciocínio
sem remendos nos
pensamento em equilíbrio
do poeta que vive tranqüilo

Mas que pouca sorte
me dou em meio à tormenta
da vida...
Numa rua barulhenta da avenida
componho em gritos
a poesia de um louco invicto

Ah! Quem me ouvirá de rimas duras falar?
Sujo de mãos a lama no Beco de Copacabana,
é o louco poeta e escritor,
aquele de linha racional
que na orla enferrujou?

Pobre de mim...
Para eles falo coisas sem fim
Um estrangeiro patriota
que vive em loucura simplória

Lá vou eu...
Em discurso sozinho...

Ou o mar leva a loucura poética
de uma mente brilhante (Seus poemas mereceram)
que um dia viveu nos reconhecimentos
e valores que hoje morreram...

Talita ferreira

O mundo reverso

Voltar em início, onde começou,
faz parte da vida, de todo ser
que aqui passará ou que passou

Mundo reverso, cheio de caminhada
onde lá, no final da estrada,
é o início em reversão da vida tramitada

Da terra a matéria prima
e vidas orgânicas benefício terão,
mas, seu destino final será a volta à natureza,
onde se entregará com toda certeza

Criados do barro como vasos lindos,
personalizados um á um, e que
quando quebrados se desfazem
ao inicio daquela barragem...

Assim é o reverso de tudo na vida
Os pensamentos
As histórias contadas
em testamentos...
O mundo reverso continua
a girar em todo tempo... E reiniciar...

Talita ferreira

Marcas

O tempo passou
marcas recebi
não sei se é prêmio
ou castigo
mas minha pele
de muitas rugas se formou

Lembrava-me daquele tempo,
onde lisinho em aparência
do vigor da imprudência
aprontava sem diligência

Até nascer você,
minha cópia em aparência...
Moço bonito, lógico, puxou ao pai
que aqui se compraz

Mas não no coração
Ah! Esse não puxou ao meu

És arrogante e perverso,
tem vergonha de minhas
marcas de tempo reverso

Coração de rocha dura
onde me jogaste
Nessa casa me abandonaste
em asilo sujo e desnudo...
Foi tudo que me sobrou
depois de muito

Não!Não vou me lamentar...
A vida gira sem sair do lugar,
e um dia, vai se lembrar
quando as suas marcas da vida
também ganhar

Benditos são os filhos
que honram seus pais...
Teus dias serão de muita paz...

Talita ferreira

Maluxa Araujo

Eu poesia

Eu alegre... Feliz poesiaMeu olhar distante...
Melancolia...
Sonhos e vontades,
Desejos e alegrias.
Eu e minhas razões... Todo dia.
Sonhos, sonhados... Realizados.
Viagens desejadas, mas demoradas...
Vontade de voar... Querendo ficar.
Vontade de ir..., Querendo fugir.
Meu futuro encurtando... A cada dia.
Sem saber ao menos...
O final da minha melodia.

Maluxa Araujo

Você

Você foi um sonho lindo...
Um sonho, visualizado, acreditado
Um sonho sonhado, magnetizado
Seu grande amor, me cativou

Um amor de príncipe, puro,
Ingênuo e sonhador...
Não tive a intenção...
Despertar em ti esse amor
aconteceu e você sofreu.

Oh, poeta sonhador...
Quanta dor... Não faz mal!
É que a vida às vezes é assim.
Lhe prega uma peça e você estressa.

Não fique triste!
Uma hora, o amor vem e te aquece.

Maluxa Araújo

Bendito sejam amigos, amigos poeta.

Benditos sejam os que chegam em nossas vidas em silêncio, poetizando com palavras ou passos leves para não acordar nossas dores, não despertar nossos fantasmas, não ressuscitar nossos medos.

Benditos sejam os que se dirigem a nós com leveza, com gentileza, falando. o idioma da paz para não assustar nossa alma.

Benditos sejam os que tocam nosso coração com carinho, nos olham com, respeito e nos aceitam inteiros com todos os erros e imperfeições.

Benditos sejam os que podendo ser qualquer coisa em nossa vida, escolhem ser doação.

Benditos sejam esses seres iluminados, que nos chegam como anjos, como flores, como poesias ou passarinhos que, mesmo tendo a liberdade de ir e vir, escolhe ficar em seus ninhos.

Benditos sejam os amigos, amigos poetas...

Maluxa Araujo

Poetizar

Poetizando a vida eu vou...
Na certeza que aqui estou
Sonhado, acreditando que,
na vida tudo passa...

Eu, tu, ele, vamos passar
Passando passarinho a cantar
Amenizando as dores
Poetizando esqueci as mágoas
O que faz intriga lhe deixa forte
Ameniza as dores do mundo

Assim, poetizando eu vou...
Crescendo, vivendo amando...
Vendo o futuro encurtar
E nada podemos mudar

Mais a vida é boa para lidar,
basta acreditar que tudo vai mudar
Esperança, fé e amor...
Seguindo os passos
Poetizando eu vou...

Maluxa Araujo,

Amor sem idade

Para o amor não tem idade.
Pode ser cedo ou terceira idade.
Experiências vividas...
Charme da idade.

Amor de vidas, amor, saudade
E o mais novo atraído com a
terceira idade? Ah...
Me faz sorrir...

Não se sabe se é paixão, amor
ou libertinagem
Pela beleza ou pela idade
Quem se habilita ao amor da terceira idade!
Para o amor não tem idade...

Maluxa Araujo

Diário de uma criança.

Foi feliz?
Não fui
Alegre, sorrir,
não era.
Mãezinha brinca comigo?
Não!
Carinho de mãe,
não tinha.
Tadinha, como era triste...
Reprimida? Muitooo...
Por quê?
Não entendia...
Ficava sozinha?
Sempre!
Mamãe batia?
Muitooo...
Por quê?
Não sabia.
Tão pequenina apanhei na boquinha.
Logo o sangue escorreu
Por quê?
Dei língua para vovozinha.
Ficava trancada em casa sozinha.
E pequena chorava muito.
Por quê?

Não entendia...
Pequenina carente de amor
Por quê?
Não entendia.
Paizinho trabalhava, nada sabia.
Si eu contasse,
o ocorrido durante o dia,
no outro dia, mãezinha batia
Sofria caladinha
Não entendia, não entendia...
Eu só queria ter sido,
uma criança criada,
com amor, carinho, e alegria...

Maluxa Araujo

O sorriso...

Ah, o sorriso, como disfarça
Sorriso que espanta mágoas
Sorriso quando si quer chorar
Qual é o sorriso mais belo?

Sorrir para encantar a alma
Cicatrizes que deixa o sorriso triste
Sorrir para alegrar o outro
E as histórias de vida?

Que trás sorrisos alegres e triste
O sorriso triste, entristece a alma,
O sorriso alegre a alma encanta
Como sorrir todos os dias?

Sentir o ar que respira,
Sentir a brisa do vento
Estar bem de saúde
Ter olhos para enxergar
Já é sorrir todos os dias...

Maluxa Araújo

O trem da vida

Todos nos estamos matriculados
Na escola da vida,
Onde o mestre é o tempo.
No balanço do trem...

Quero contar e lembrar
os momentos, alegres...
Os tristes não quero lembrar.
E nem pensar em reclamar.

Segue o trem... Conhecer
novos caminhos, novos sonhos
Novos destinos... Hei! Segue...
Segue em frente, não olhe
Para trás, porque é perca de tempo.

Marcas do que passou,
Sonhos que há de vim
Como todo dia nasce
Algo novo em mim...

Maluxa Araujo

Poetisa Sol De Souza, paulistana, 59 anos
Bertioga/SP
Secretária do lar, com três filhas e três netos, viúva. .
Há dois anos acompanho de perto as escritas. Quando percebi, estava completamente envolvida...
Hoje tenho uma página "Decifrando o Coração" que está sendo bem aceita. Deus acima de tudo, aos homens de boa vontade!

Uma Carta de amor

Tudo que o amor pode proporcionar com respeito e reciprocidade abre portas, cura doenças, feridas da alma, dentre outros malefícios

O amor tem que ser amigo, verdadeiro, não precisa gostar das mesmas coisas, basta o respeito um pelo outro, para o amor ser sincero

Existem obstáculos, mas, com sabedoria não se abala e sim se constrói muralhas que ninguém consegue derrubar

Fica cada dia mais forte, mais consistente, tudo isso faz com que sigamos em frente, com a certeza e com a firmeza do que queremos

Se todos tivessem a disposição pra sentir esse amor, saberia o quanto ele nos faz bem...

Poetisa Sol De Souza

Se eu fosse você

Seria tudo diferente, iria ao encontro do meu amor, faria uma declaração como você jamais ouviu.
Pegaria em suas mãos e roubaria um beijo.
Sabe?
Aquele beijo que talvez tivesse esquecido o sabor?
Faria com que lembrasse o porquê e como nós apaixonamos.
Não é somente amor, envolve muitos sentimentos

Paixão, desejos de corpo e alma.
Cuidaria de você como uma jóia rara, preciosa
Faria do meu mundo o seu, sem mudar nada.

Sabemos que nosso amor é recíproco, mas, se eu fosse você não perderia tempo...
Viria correndo para mim, para podermos matar nossas saudades e desejos de beijos intensos que nos leva aos céus em questão de milésimos de segundos.
Mas, essa sou eu falando se eu fosse você...

Poetisa Sol De Souza

Amor de primavera

Hoje a natureza está em festa, com o aroma das flores, pássaros cantando...
Voando pelo jardim, as borboletas coloridas também estão comemorando esse dia lindo.
O ar das manhãs é perfumado, além da visão primaveril que torna tudo mais belo, com folhas secas pelo chão, deixando uma linda paisagem propícia para o amor.
Estou a esperar meu amor para brindarmos juntos com essa exuberante cena, que mais parece um cartão postal...
Visão que somente a primavera pode nos proporcionar.
Caminharemos em meio das flores do nosso jardim do amor.
Faremos promessas e juras como sempre fizemos e sempre deram certo.
Primavera abençoada que nos traz leveza na alma e coração.
Iremos juntos percorrer todos os caminhos que nos levam as mais belas paisagens e aromas, e por onde passarmos deixaremos também nosso divino amor.
Obrigada, primavera, por nos proporcionar mais uma estação de leveza e amor.
Poetisa Sol De Souza

Saudades de nós dois

Quando amanhece o dia desperto feliz, sonhei com você.
Estávamos juntinhos a beira mar, andando de mãos dadas contemplando essa gloriosa natureza.

E conseqüentemente, fazendo com que nos revelasse mos um ao outro. Com abraços, beijos e carícias. Isso nos mostra o quão é grande nosso amor. Com juras e promessas de um amor recíproco, que irá além da eternidade.

Entre carinhos e amassos em seus braços, me sinto segura, entro em um mundo somente nosso. Nos amando, entrega despudorada de duas almas que se dedicam ao amor.

Então percebo que minha realidade é outra. Tudo não passou de um sonho lindo, que bom seria se conseguíssemos vivenciar não em utopia e sim uma doce realidade.

Poetisa Sol De Souza

A fórmula do amor.

Amar o amor é prazeroso, sentir você pertinho.
Seu cheiro, sabor dos beijos calientes, o calor do seu corpo.
Suas mãos deslizando em meu corpo.

Fazendo juras de amor em meu ouvido,
bem baixinho.
Nossas línguas e corpos entrelaçados.
Com a euforia extasiante dos nossos desejos.

Corpos suados deslizando nesse amor incontido.
Sedução e desejos em erupção.
E nossos corpos desfalecendo nesse prazer de amar.

Essa é nossa forma de nós entregarmos de corpo, alma e coração.
O amor é assim, cumplicidade reciprocidade.
A química perfeita.

Poetisa Sol De Souza

A força do Amor

Que a lua seja companheira mesmo em tempo nublado, pois dela fazemos com que o amor seja como notas musicais, soando como a onda do mar em noite enluarada...

Sendo assim posso sonhar acordada, relembrando que o amor me deixou de lembranças...
Recordações ímpares
Seu olhar nos meus, seus lábios que me enlouquece, seus abraços tomando posse do meu corpo...

Posso sonhar, porque esse dia que ficou em minha memória, e irá ter continuidade...
Você é meu tudo,
O ar que respiro e faz com que meu coração bata acelerado, meio descompassado...
 Ah! Eu Amo Você!
 De todas as formas
 Estou a te esperar, pois tenho certeza que esse
 sentimento lindo
 Amor, jamais se acabará.

Solange P. de Souza

De coração & coração

Que lindo te amar, mesmo quando somos perseguidos por algumas pessoas que pensam estar nos protegendo, ou nos fazendo algo de bom
Eles não sabem o quão grande é nosso amor, puro e sincero, nada poderá impedir de nos amarmos, ninguém pode lutar e vencer duas pessoas que se amam.
Da minha parte sei que sempre vou te amar, e isto me dá forças para continuar nessa breve batalha, batalha que nosso amor será vencedor. Nosso amor romperá todas as barreiras que estão nos impondo, tenha absoluta certeza que juntos vamos vencer, afinal, não é impossível, por que quando se ama de verdade, como eu te amo, tudo se torna mais fácil....
Que saudade eu tenho de você... Te amo tanto...

 Essa carta é de 05/05/1982. Do Anjo para Flor José Carlos Carrasco Peso... Eternas saudades!
Solange P. de Souza

Solange P. de Souza

Um novo despertar

Hoje sinto a leveza da minha alma.
Na dúvida fiz minhas escritas a lápis.
Deixando coisas no passado com a certeza que
teria que apagá-la em algum momento.

O tempo é revelador.
Mostraram o caráter de uma pessoa.
Pessoas que se mostram amigos, ou mesmo um
amor fingindo.

Sugam o máximo que podem para satisfazer seus
egos.
Hoje falo com convicção, nesse mundo
pervertido, só conto com o meu Deus.

Ele me acolhe, acalma meu coração. Pois tenho
muito para viver feliz do que lamentar.
A quem duvide, mais, estou muito mais feliz do
que ontem.

Agora, nesse exato momento.
Estou fazendo minhas escritas com caneta
tinteiro, pois irá ficar registrado.

Poetisa Sol De Souza

Márcia Moraes

Natural de Lorena - SP

Casada, mãe de um casal de filhos.
Amante da natureza e poesia.

Fundadora da página
"O Amor & A Paixão"
Grupo Fantasia & Paixão
Antologia "Grandes Poetas Brasileiros"
Editora Almack Letras
Tributo a Drummond " Havia uma Pedra"
Editora do Carmo
Poesias no Jornal "Tribuna Liberal Sumaré"

Sonho Primaveril

Como um botão de rosa em manhã de primavera,

Desabrochei-me para você com as pétalas macias, orvalhadas pela umidade noturna.

Num sonho primaveril te amei loucamente...

Numa insanidade desleal aos meus sentimentos.

Tentei não pensar.

Tentei afastar dos meus pensamentos essa sensação que ardia no peito.

Porém, foi tudo em vão, você já estava habitando em meu ser.

Doces lembranças de um tempo que passou...

Como as estações que mudam com o tempo.

Hoje ficou a saudade,

E eu...

Márcia Moraes

Gratidão

Surge o sol brilhando no horizonte

Refletido nas águas que jorram na fonte

É uma delícia ver tanta beleza

Poder apreciar essa magnífica natureza.

Obras divinas de Deus

Agraciando os olhos meus

Sou uma criatura privilegiada

Por ser por Ele tão amada.

Em tudo tem o toque de suas mãos

Transbordando em mim admiração

Por tanta ternura só tenho agradecer

Por mais um abençoado dia que vou viver.

Márcia Moraes

<u>Fica comigo...</u>

Peço com toda a sutileza do meu coração

 Que esta noite, você fique comigo e segure firme a minha mão

Quero um bom aconchego

Algo que eu tenho apego.

 Preciso ouvir sua voz para me acalentar

Do seu olhar para me acalmar

Esta noite, eu quero em seus braços ficar

E sentir o seu coração a palpitar.

 Deslize sua mão nos meus cabelos, devagarzinho

Até tocar meu rosto com carinho

Vem, abrace-me apertado

Beije meu pescoço, deixando meu corpo arrepiado.

Fica sempre comigo

Meu doce amigo

Coloque-me no seu colo, faça-me sentir segura

E depois ama-me, até o amanhecer, com doçura.

Márcia Moraes

Adrenalina

Voe nas asas do vento
com a força do seu pensamento
Agarre forte
Da Capadócia até o norte
Ao sul
Da Turquia até Istambul
Na miragem
Do deserto, uma bela imagem
Voe com o vento
No túnel do tempo
Voe bem alto
Nas planícies e planalto
E descubra a felicidade
Que está na liberdade
De ser livre para voar
E a vida contemplar
Sentindo a adrenalina
Vibrar n'alma de menina.

Márcia Moraes

Incertezas

Vou contar meu dilema

Em rimas no poema

Com tinta e uma pena

Descrevo cada cena.

Há coisas que não tem explicação

Quando se fala de emoção

Muitas vezes perdemos a razão

Por sentimentos vindos do coração.

A vida é um livro aberto

O que vamos anotar, ainda é incerto

Uma página em branco para se escrever

Às vezes, o destino assina sem você saber.

Márcia Moraes

Vista-me

Vista minh'alma e sinta o calor que emana do meu amor

Vista minh'alma e sinta a fragrância refrescante a envolver-te tal como uma flor

Desabrochando sua beleza no carvalho

Nesta noite fria serenando seu orvalho.

Vista minh'alma sem censura

E tome posse com ternura

Terás dela toda frescura

Provocando-te loucura.

Márcia Moraes

Noite de amor

Quando as estrelas brilharam

E a lua beijou o mar

Naquela noite eu te amei

Como nunca amei ninguém.

Quando o vento soprou a brisa

E o mar sussurrou seu nome

Como oferenda te entreguei

Meu frágil coração.

Selando minha entrega

Nossos lábios se uniram

Famintos pelo desejo

Que emergia de nossos corpos.

Entre o céu e a terra

Não existiu sentimento maior

Que o nosso amor, escondido

Na lembrança de nossa poesia.

Márcia Moraes

Amor de alma

Encontrei na luz do seu olhar

A mais sublime forma de amar

Naquele instante, o amor descobri

Foi o momento mais terno que vivi.

Além da louca paixão que sacia

E desejo que no corpo percorria

Muito mais que uma doce sensação

Era algo que explodia na emoção.

Foi na paz que se acalma

Vivemos um amor de alma

Imutável sentimento na sua essência

Atravessando o tempo e a distância.

Márcia Moraes

Rosangela Bruno Schmidt Concado

Flor do Córrego

Nasci em 1.954 e desde muito cedo comecei a escrever, casei, tenho três filhos e dois netos, trabalhei desde os 14 anos e minha formação era analista de documentação; no outono da vida concluí o curso de Direito e hoje sou uma profissional da área jurídica.

Sou apenas uma pessoa que ama a vida, os seres humanos, luto por igualdade, direito humanos para todos, dignidade, liberdade, justiça e que não existam muros e nem fronteiras!

Amo ler, escrever, enfim amo as palavras.

Palavras são somente palavras, perdem-se no vento ...no tempo, mas se por alguma razão, sem pretensão, por um segundo tiver ressonância em uma única alma...já estará valendo a pena!

Como preconizava nosso amado "Fernando Pessoa" tudo vale a pena se a alma não for pequena. "

Meu nome é Rosangela Bruno Schmidt Concado, moro em Florianópolis, mas desde cedo me intitulei de Flor do Córrego, simples, singela, anônima e que não causa furor!

Esta sou eu, uma anônima que aprendeu a ouvir a voz do coração e transmitir o que sua alma dita...
Não sou escritora...
Nem poetisa...
Sou eterna aprendiz nas letras e nos sentimentos, na vida.

Flor do Córrego

<u>Perdição</u>

Pensando Ferreira Gullar

Uma parte de mim
É imensa como o mundo
Outra parte é nada
É lodo sem fundo

Uma parte de mim
É multidão
Outra parte indiferença
E perdição

Uma parte de mim
Pensa, esclarece
Outra parte
Enlouquece

Uma parte de mim
Come, bebe
Outra parte
Padece

Uma parte de mim
É coerente
Outra parte
Se entende, num rompante

Uma parte de mim
É só delírio
A outra parte
É desequilíbrio

Perdição é uma parte
Na outra parte
Que é a questão
De vida, de morte
Isto é arte?

Flor do Córrego

Língua Bendita

Eu tento
Busco neste
Alfabeto palavras
Como se fosse erudita
Língua bendita
Que conjuga verbos
Desde o verbo amar
Ao verbo sonhar
Às vezes me enfeitiço
No verbo cantar
Cantar é amar em
Acordes, melodias, sons
Sonhar é viajar nas estrelas
No luar e no mar
O poeta é sonhador
Vive pensando que é amor

O amor que deveras sente
E a poesia
Está no ar
É quase primavera
E estou primaverando
E isto é amar
Sou amor

Flor do Córrego

A poesia reina absoluta

A poesia reina
Absoluta
A cada dia
No amor
Na dor
No acaso,
No descaso
Ah, o amor
Que nos rouba
Os sentidos
Habita no
Pôr do sol
No arco-íris
Na chuva fina
Nas estações do ano
No canto dos pássaros

No vento que balança

Nossos cabelos

Na lua que ilumina o mar

Nas estrelas que

Estão do firmamento

Um espetáculo ímpar

Ah, o amor que faz

Nossos corações

Baterem em descompasso

E nos transporta

Mesmo em tempos difíceis

Ah, este amor

Que povoa nosso sonhos

Nos dá razão para viver

Mesmo quando o ser amado

Se vai para sempre

Por não nos amar

Ninguém é obrigado

A dar o que não tem

Dói, mas fica em nós
Os lindos momentos
As músicas, os cheiros
Ah, o amor este tirano
Que no outono da vida
Surge do nada
E do nada se vai !
Deixando somente
As lembranças
E nada mais!

Flor do Córrego

Quando tu te fores.

Quando tu te fores
Moço dos olhos coloridos
Como o mar, o céu, o amor
Revolto, majestoso, impetuoso;
Não me esqueças
Deixe-me viver no teu amar
Se tu, impiedoso e intransigente
Não puderes deixar-me no teu amar
Me deixe então no teu coração
O coração sabe perdoar
Mas se no teu coração
Tão inconseqüente e volúvel
Eu não puder ficar
Me deixe tão somente
No teu lembrar
E se tua raiva for tanta

Por coisas tão banais
Que te sou indiferente
Neste amor indigente
Tão somente um pingo
De qualquer coisa
Que não marcou
Não deixou saudade
Nem imagens
Nenhuma lembrança
Me deixe tão somente
Na sua indiferença!

Flor do Córrego

Minha Andorinha das Asinhas Douradas hoje faz Aniversário!

Quando me lembro daquele corpinho minúsculo nos meus braços...
Tão linda, imaginei "O CRIADOR", me enviou um Anjo...
Nem entendi porque fui à escolhida...
Quando nos tornamos mães, a dádiva é tão divina
Que nos questionamos se somos merecedoras...
Viver contigo, ao teu lado é ter a certeza
De viver momentos de magia, e dar risadas de tudo e de nada...
E não precisamos de palavras... Nossos olhos dizem tudo...
Cumplicidade... Amizade, respeito, admiração, orgulho...
São sentimentos que norteiam as nossas vidas.
E como amas a humanidade, o mundo
E todos os seres que respiram...
És uma menina... "Mulher" diferente...
Não tem a presunção característica da juventude...

Muito menos os anseios consumistas...
Não vives de aparências... És autêntica... Nobre,
Tua alma é cristalina e não guardas mágoas...
Não entopes tuas artérias com amarguras...
E que discernimento...
Preconceito?
Desconhece o sentido, a palavra.
E quando te deparas com esta nódoa que macula
a alma
Ficas indignada... Neste momento se conhece a
guerreira...
Que vai à luta, sem armas... Buscar igualdade
para todos!
E como escreves... Bom que facilidade teus
dedinhos pequeninos
Escrevem sobre qualquer assunto...
Os dedinho escrevem o que teu cérebro
privilegiado dita
Tudo o que contém neste teu coração de Anjo,
No amor contido nesta alma infinitamente bela...
Amor universal, incondicional...
Hoje é teu aniversário...
Esta distante.
Ah, estreitá-la em meus braços é meu maior

desejo...
Mas ver-te realizando sonhos é ainda melhor...
Se sinto saudades?
De cada instante...
Desde o primeiro 19 de setembro da tua vida...
Aliás, hoje deveria ser Feriado Mundial...
E o mundo deveria ficar de pé, te aplaudindo...
Pois é um Ser único, perfeito e Admirável...
Feliz Aniversário... Para ti os melhores desejos "
Te amo" Minha Andorinha das Asinhas
Douradas"

Flor do Córrego

Finitude

Estás presente
No meu coração
Na minha alma
Na minha emoção
E viro adolescente
Cheia de sonhos
Não és presente
Não preenches
O vazio que
Minha alma sente
És só um sonho
E inevitavelmente
Despertarei
Se queres a mulher
Terás que tocar
A alma e o coração

Só assim serei

Plenitude

Do contrário

Serei tão somente

Finitude!

Flor do Córrego

Ah, Tempo

Ah, tempo
Me dá um tempo
Te arrancaram
Dos meus braços
Quando teus
Olhos cintilavam
Ao encontrarem os meus
Ah, tempo
Me dá um tempo
Para o retorno
Sei que muito da Magia
Se perdeu
Mas o amor
Ah, o amor só cresceu
E se multiplicou
Ah, tempo

Me dá um tempo

Pois preciso

Resgatar corações

Que batem em sintonia

Com o meu

Ah, tempo

Me dá um tempo...

Flor do Córrego

Ah, Coração

Sonhei que a vida sorria
A vida nos pode
Fazer sorrir
Mas existe em cada
Um de nós uma chaga
Que sangra intermitente
Não é erro nosso
É algo que está no âmago
De cada ser
Como se estivesse no DNA
Que todos carregamos
Mas não podemos chorar
Indefinidamente
Por erros cometidos
Por gerações passadas
Mas dói mesmo assim
Somos seres humanos

E tudo nos atinge

A fome, a discriminação

O racismo

A soberba

A inveja

A homofobia

O feminicidio

O infanticídio

E tanto ídio

Que tenho que

Remendar

Meu coração

Às vezes penso

Que este coração

É meu inimigo

Ah, coração!

Flor do Córrego

Graduada

O capelo sob minha cabeça
Me tornou graduada
Que grande dia
Muita emoção
Graduada em amor
Desiludida com as leis
A justiça, as súmulas
E a súmula vinculante
Me deixou sem chão
Mas segui buscando
Conhecimento
Queria mais
Um mestrado ontem
Para mudar o hoje
E quiçá poder transformar
O amanhã

Que talvez nunca chegue
Doravante serei Doutora
Grande coisa ser Doutora
Se o que mais quero
É não ver desigualdade
Não ver nos olhos humanos
A dor da fome
A fome dói e dói muito
Só quem sente sabe
E existe quem sente dor
Uma vida inteira e só percebe
Que é fome quando
Come todos os dias
Que vidinha mais ou menos
Uns tem tanto que jogam fora
E outros sem ter como
No mínimo, sobreviver
Me perco nas vogais
Tento não poetar

O poeta pensa que

É dor, a dor que deveras sente

Pobre poeta sofredor

Tudo vê, tudo sente

E faz partituras

É dó maior

Dó da dor do mundo

E se encanta com o sol

Para buscar para si

O amor que deveras sente!

Flor do Córrego

Trem descarrilado

Reside no meu coração

Um trem descarrilado

Carregado de amor

Talvez o fato de estar à deriva

Seja a forma de explicar

Este amor sem medida

Por todas as Criaturas

Deste mundo que tem divisas

Mundo este que as pessoas são avaliadas

Por sua cor, credo, poder, bens

Cada um cuidando do seu mundinho

Como se fossem imortais

E acumulam muito de tudo

Ou seria tanto de nada

Como se não fossem partir

E fatalmente iremos

Na bagagem só o que vivemos

Nada mais
Acreditamos que a vida não acaba aqui
Quiçá seja assim
Para justificar toda esta luta
Está vontade de transformar
Mesmo sabendo que uma vida
É pouca... Muito pouco
Estamos em um tempo
De retrocesso e precisamos
Recomeçar
O povo não se reconhece
Solidariedade, altruísmo
Poucas pessoas sentem
A palavra de ordem é ódio
Quando o amor enobrece
E nos acalenta a alma
Não...O mundo não é só ter
Disto eu tenho certeza
O Ser é o patamar

Que devemos almejar
E o amor é o que nos guia
Recomeçaremos do amor
Vamos nos unir
E Universalizar o bem
Mais precioso
O amor!

Flor do Córrego

Somos mortais.

Vens

Voltas

Penso

Razão

Para quê

Só preciso

De emoção

Para deixar

Fluir

Sentir

Vazar

O que

Extrapola

Do meu ser

Depois

Será

Outro tempo

E poderá

Não ser

O momento

Não se pode

Querer tudo

Todo o tempo

A eternidade

Pertence

Aos Deuses

Mortais

Se contentam

Com o hoje!

Flor do Córrego

Miguel Guerreiro, português, nascido a 16 de Fevereiro de 1981, natural de São Sebastião da Pedreira, Lisboa.
Em Portugal, morou nos distritos de Setúbal e Faro.

É casado com Rosa Guerreiro e tem dois filhos. Atualmente reside e trabalha em Londres.

O seu gosto pela escrita revela-se na poesia, pela qual se dedica de corpo e alma.

Alguém

Toda a gente

Precisa de alguém

A quem chamar

Pai ou mãe,

Também de amigo

Ou até de inimigo...

Apenas alguém

Que nos ofereça

Mais do que abrigo,

A sua presença.

Miguel Guerreiro

Amigo, procura-se...

... Não por breves

Momentos,

Mas contra marés

E ventos...

Pois são muitos

Procurando abrigo,

Mas tão poucos

Sendo amigos.

(mais abraços, menos passos)

Miguel Guerreiro

Amores

Os grandes amores

Nunca morrem.

Apenas de nós fogem,

Apenas correm...

São como os rios:

Procuram o mar.

Apenas vão e vêm,

Como o sol e o luar.

Miguel Guerreiro

Anjo

Quando destranco

A porta do coração,

Não só não tranco

A porta da alma,

Como de branco

Pinto a vida...

Miguel Guerreiro

In (feliz) não sou

Sozinho não estou

Ainda assim,

Meio perdido

De alma e corpo ferido,

Não venho, vou...

Mesmo que desiludido

Pois, in(feliz) não sou.

Miguel Guerreiro

Poeta

Quem poeta é,

Do seu coração

Gaveta faz.

Entre papéis

E canetas,

Não só é poeta,

Como profeta.

Miguel Guerreiro

Sim ou não? (responde)

Queres ou não queres,

Mais malmequeres,

Menos anoiteceres

E mais amanheceres...

Menos pés no chão,

Mais asas no coração,

Menos dor e solidão,

Mais amor e paixão?

(menos frio mais calor)

Miguel Guerreiro

Tempo perdido

Já vi que é

Tempo perdido

Esforçar-me tanto

E acabar esquecido.

Tempo perdido é,

Pois é, naufragar

Como barco na maré.

(esquecido, me sinto)

Miguel Guerreiro

AUTOBIOGRAFIA

Marilú Dione Mattos da Silva, gaúcha, 66 anos, nascida em Palmares do Sul, interior do Rio Grande do Sul, divorciada, mãe de quatro filhos e cinco netos. Mora atualmente em Criciúma, SC.

Aos 17 anos ganhou o primeiro lugar em um concurso ginasial entre mais de 300 alunos, com a redação sobre Santos Dumond. E assim, pela primeira vez o dom da escrita apareceu, dando a ela uma viagem de avião até Foz de Iguaçu, PR.

Já adulta escreveu o livro "Pedação de vida", que ainda não foi publicado. Escrever nunca foi um trabalho, porque faz isso por gostar e se diverte escrevendo. Atualmente está envolvida em seus mais de 70 poemas e dando seu primeiro passo como escritora.

Sua inspiração vem naturalmente, sem precisar de lugar ou momento específico. O amor pelos livros é tanto, que sempre presenteou suas filhas com livros, além de brinquedos e ler histórias infantis já fazia parte de sua rotina. Um sonho de

infância que ainda permeia seu coração é de ter uma biblioteca e estar rodeada de livros. Atualmente está envolvida em seus mais de 70 poemas e dando seu primeiro passo como escritora, na participação do livro do escritor João Paulo Brasileiro (Os mais belos poemas de J.P.B.)

Espera!

Espera disse ela, estou chegando!
E eu, disse ele, estou te esperando!
Palavras tão sinceras de dois corações se amando.
Tantas horas angustiantes separaram essas almas amantes!
Mas cada um do seu jeito agüentou!
Afinal o amor os encontrou!
Já na distância se amaram!
Por isso suportaram tudo que os torturou!
Mas esse sentimento bonito que vai além do infinito nunca desmoronou!
Ela venceu os problemas firmada no que sentia!
Ele resolveu seus dilemas um a um com alegria!
Agora falta pouco pra viverem em harmonia!
Ambos estarão unidos no amor dia a dia!
Ele envia num grito que atravessa o oceano, te espero ansiosamente, meu amor como te amo!
Ela parece ouvir e alegremente responde, espera meu amor, estamos mais perto do que longe!
Marilú Mattos

Na paz do teu sorriso

Porque te deixei ir?
Naquele teu sorriso me perdi!
Era tanta atenção, tantas doces palavras que de ti ouvi!
Eram as horas passando lentamente e tu longe, mas em meu coração sempre presente!
Era uma agonia sufocante!
Queria te ouvir pelo menos a todo instante!
Era uma loucura jovial!Um desejo real!
Era um fenômeno paranormal!
Tanta distância entre nós e ambos sofrendo só!
Fui covarde eu sei, não podia, mas me apaixonei!
Era tanta vontade de te ver!
E eu com tanto a resolver!
Não posso me culpar sozinha por isso!
Tínhamos e temos compromisso!
Mas porque te deixei ir?
Mesmo depois de tanto tempo penso em ti!
Lembro e vivo a cada música
(NA PAZ DO TEU SORRISO) romântica que ouço o sabor do beijo e entro em alvoroço!
Foi um único e apaixonado beijo que nós demos!
Mas sei que é por ele que vivemos!

Vou continuar te amando entre os quilômetros
que nos separam!O que mais fere é o ecoar da
tua voz, o sorriso encantador, a saudade de você
que me enlouquecem, não param!
Eu sei que seria feliz com você e você comigo!
Precisaria me vestir de coragem, de amor próprio
e mudar todo meu mundo!
Pra quê? Pra viver com você o amor mais real e
profundo!
Hoje encontro a paz só quando lembro teu
sorriso e ainda sinto o gosto doce daquele único
e inesquecível beijo!
Porque te deixei ir? É meu distante paraíso!
Porque não posso ter você aqui?
Porque o coração tem que se dividir?
Quem sabe a vida ta me dando tempo pra reagir!

Marilú Mattos

Um milhão de amigos!

Agora não vim falar de poesia e nem fazer poema! Vou registrar meu carinho especial a esse tema!
SOLAMENTE AMIGOS!
Desde criança sempre fui rodeada de amigos! Tive uma infância feliz na simplicidade do interior! Nem era uma cidade ainda apenas um projeto sonhador!
Cresci conhecendo as belezas não só da natureza, mas do "interior" dos
 moradores! Afinal era a maioria simples trabalhadores! Claro, havia muitos "senhores", os "maiorais" mas com o tempo, a primeira sociedade que é a família, nos incentivaram de certa forma a pensar que estudando poderíamos ser todos iguais!

Então parti pra segunda sociedade, as escolas, os colégios e ali vieram os colegas, os amigos que não esqueço jamais!
Cada um se juntava igualmente no meu sonho que era "ter um milhão de amigos e todos juntos poderem cantar"! Nem os contava, mas meu coral a cada dia aumentava! Eu era tão feliz e nem imaginava que a felicidade ali estava!
E enquanto eu crescia o coral seguia e no meu sonho cantava!
Cada amigo que chegava num lugar eu guardava, mas sabia que um dia tudo se terminava!
Estava evoluindo , estava pensando, estava estudando e me preparando pra seguir minha caminhada!
Assim como eu cada um mundo a fora sumiu mas a AMIZADE nunca se perdeu!
E nessas partidas onde cada um seguia um caminho, levava um pouquinho de mim e deixava muito carinho!
Mesmo nesses descaminhos da vida fui fazendo outros amigos, na vida profissional, na minha pessoal e na família que construí! Tive comigo amigos ocasionais, outros essenciais,muitos

temporais e até os banais. O certo que todos individualmente chegaram em vida , me ensinaram , me mostraram tantos valores,e gargalharam ,brincaram, choraram, aprenderam, dançaram ,erraram, viajaram,amaram, brigaram, enfim todos comigo e eu com todos! Os anos passando e mais e mais a gente foi se afastando! Não havia rompimento de amigos apenas que desencontros na estrada o que passou a ser normal e de repente percebi que não havia mais coral!
Como eu teria um milhão de amigos se estava tudo desigual?
Desisti de não reconstruir meu coral, e segui minha vida como é natural!
Entendi que cada um deles foi anjo e especial! Entendi que entre idas e vindas recebi muitas lições e lembro de cada amigo nas minhas orações! Percebi tempo mais tarde que minha felicidade não estava no 'milhão de amigos ' mas que se hoje eu for lembrada por um deles se quer e num detalhe qualquer, ficarei feliz da vida e cantarei sozinha mesmo estando velhinha esteja onde estiver.Bobagem minha de infância de não

saber que a esperança de bem mais alto poder cantar não está na quantidade ,mas na amizade que se fez eternizar! Não quero um milhão de amigos, pois meu coração pequenino não tem mais lugar pra guardar! Quero somente que fique e cante comigo quem realmente do meu lado quer estar!

Marilú Mattos

<u>Reconciliar com amor é tudo de bom!</u>

Na silenciosa e solitária noite o sonho aconteceu!
Ele estava ali tão juntinho, todo seu!
Ela nem respirava direito!
Estava tudo lindo e perfeito!
Ele voltou e a surpreendeu!
Estava calado e arrependido!
Ela esqueceu que ele a tinha ofendido!
Ela o amava tanto que pouco importava!
Já nem se lembrava do ocorrido!
Ele foi terno e carinhoso!
Acorreu de carícia e beijo gostoso!
Pediu no olhar o sincero perdão!
Ajoelhado se jogou no chão!
Nenhuma palavra foi preciso dizer!
O amor renasceu naquele querer!
Era pura emoção e muito prazer!
E a noite calada virou paraíso esperando somente o amanhecer!
Dois corpos cobertos pelos raios de sol
brilhavam o amor ali como um farol.

Ele a abraçava apaixonado e sempre mais... Ela emanava luz naquela paz!
E se o amor por acaso for por bobagem, interrompido, não seja arrogante, orgulhoso, corra atrás se for correspondido, pois é assim que se faz! É assim que se agiganta a paz e tudo se refaz mais sempre mais!

Marilú Mattos

O dia e eu!

Hoje estou assim como esse dia nebuloso!
Hoje estou tipo o céu, com nuvens cinzentas e poucas brancas perdidas ao léu!
Hoje não sei por que me sinto distante de mim!
Hoje eu queria me encontrar!
Hoje assim como o dia, não tenho vontade de falar!
Hoje eu queria me achar!
Achar aquela alegria constante!
No meu mundo errante e pra sempre ficar!
Ficar na saudade!
Ficar a vontade e em meus braços morar!
Hoje me sinto indefesa, um pouco triste e não sei explicar!
Me falta meu sorriso a me completar!
Hoje o sol não virá está brilhando em outro lugar!
É hoje eu vou me aquietar!
Buscar no silêncio aquele lenço e esta lágrima secar!

NÃO é nostalgia o que estou sentindo!
Talvez essa nuvem escura com o dia vá saindo!
Talvez eu melhore ao ver aquela alegria surgindo!
Hoje eu estou à procura de mim!
Preciso de calma e no céu de minha alma vou me achar!
NÃO quero mais me perder de mim!
Quero de volta a minha alegria sem fim!
NÃO preciso de mais nada, só minha essência enfim!

Marilú Mattos

<u>Era para ser!</u>

Era o destino? Sei lá de repente estava ele num desatino só! Dava até dó!
Ela era tão LINDA e distante!
Ele era tão simples e apaixonante!
Onde andaria aquele sorriso cheio de vida?
Cadê o olhar de terra prometida?
Ele estava deveras perdido de amor!
Só queria vê-la e ter a chance de amá-la livremente! Ninguém interessava mais!
Ele iria jurar que era amor e correr atrás!
Ela era tão singela!
Ela era tão bela!
Ela desabrochava como toda flor na primavera!
Ele era feito pra ela!
Ele estava apaixonado simples assim!
Ele não aceitava o fim!
Ela partiu pra outra cidade!
Ela só lhe deixou as lembranças e uma enorme saudade!
Era pra ser um casal perfeito!
Ele só esqueceu de que todos têm defeito!
Marilú Mattos

Sozinha sim, carente não.

Me chamam marisqueira, não ligo e agradeço!
Se marisco é coisa boa, marisqueira não tem preço!
Me chamam inteligente, muitos por interesse quando eu podia servir, hoje que já não posso me chamam arrogante, ignorante, de velha carente, não me olham e nem querem me ouvir!
Carente eu não sou, pois tenho o que preciso!
Vivo só porque quero, sou dona do meu paraíso!
Ser velha não incomoda e hoje é presente, pois nem sei se essa gente vai chegar a minha idade!
Sou inteira, sou verdadeira, sou feliz com minha vitalidade!
Me chamam de poeta, quem me dera assim fosse!
Apenas escrevo um pouco o que a experiência me trouxe!
Estou só por opção e me sinto muito bem!
Isso não tem preço, não vendo pra ninguém!
Gosto de ter amigos, também de ler, e também

de escrever!
Gosto do meu abrigo, gosto do meu Viver!
Gosto da solidão e da paz do meu sossego!
Gosto de cantar e ouvir músicas gosto de mim e de meu aconchego!
Nem todo carente é velho e sozinho, nem todo velho sozinho é carente!
Há gente preconceituosa e aproveitadora, se prevalecem da pessoa idosa como se fosse uma tutora ou doente!
A vantagem dessa idade que a gente é o que quer, vira criança, adolescente, vira homem ou mulher!
Não liga para o que pensam a gente faz o que quiser.
Pois sabe que melhor idade é ser quem você é!
Isso é o benefício de estar só no seu cantinho, é também maturidade entender que podemos viver sozinhos!

Marilú Mattos

<u>Preciso voltar.</u>

Muito sonhei acordada!
Pouco sonhei dormindo!
Muito errei a estrada!
Pouco acordei sorrindo!
Muito segui adiante!
Pouco fui vigilante!
Muito me distrai!
Pouco eu aprendi!
Muito me procurei!
Pouco me encontrei!
Muito sofri calada!
Pouco fui ouvida!
Muito lutei sozinha!
Pouco tive uma ajudinha!
Muito fui enganada!
Pouco fui amada!
Muito me arrisquei!
Pouco eu falhei!
Muito eu chorei!
Pouco desanimei!
Muito me fez refletir!
Pouco me fez cair!

Muito me fez voltar!
Pouco me ensinou a andar!
Muito tropecei!
Pouco me ajudou a levantar!
Muito eu reparti!
Pouco eu perdi!
Muito vou buscar!
Pouco vou encontrar!
Muito vai me esperar!
Pouco vou abraçar!
Muito vou entender!
Pouco vou esquecer!
Muito eu mudei!
Pouco eu deixei!
Preciso sonhar!
Preciso acordar!
Preciso me achar!
Preciso Voltar!
Preciso muito me Amar!

Marilú Mattos

Poema do amor sonhador.

Não vim expor meu poema a um rosário de dor!
Chega de tanta tristeza, vim valorizar o amor!
O amor que tudo sente!
O amor que vê tudo!
Quando ele está presente!
É a melhor coisa do mundo!
Quando o amor toma conta tudo é alegria!
Como criança ele apronta!
Seja noite seja dia!
Quando o amor aparece tudo é belo!
O dia passa depressa!
E o casebre vira castelo!
Ah, o amor quando é correspondido não há crise nem fronteira!
Enfrenta distância e bandido como numa brincadeira!
O amor quando te pega quer ficar pra vida inteira!
É a luz de quem não enxerga!
E a paz verdadeira!
É o princípio da vida!
É a oração derradeira!	Marilú Mattos

Quem sou?

Sou aurora boreal, sou o sol no Oriente, sou a tempestade e o calor no deserto incandescente! Sou uma criança mimada e inocente, sou uma velha adolescente, sou um grão de areia em um pedacinho de gente. Sou o passado refletido no presente, sou o futuro almejado desesperadamente!
Sou o verde exuberante da natureza infinita, sou o cântico dos pássaros na sinfonia mais bonita! Sou a Fé inabalável do pequeno orador, sou a tristeza escondida num sorriso encantador, sou os espinhos da flor!
Sou seda e sou veludo, sou noite e sou dia, sou o mar e sou profundo, sou transparente, contudo, pra muitos não sou nada, mas pra outros eu sou tudo!Sou motivo de alegria!Sou uma grande melhoria!Sou a razão diária pra levantar todo dia!
Sou réu e sou inocente, sou juiz e sou julgada, sou única e tão igual, mas de essência diferente!

Sou razão, sou coração, sou pecado, sou perdão, sou luta e motivação!
Sou a estrela distante, sou momento sou instante, sou jóia rara sou rubi, sou diamante, sou a onda inconstante, sou um movimento incessante da temida roda gigante!
Sou construída de amor, sou poeta sonhador, sou a dúvida sou a certeza, sou o inverso da morte, sou tua própria beleza, sou princípio, sou fim, sou teu norte... SOU A VIDA E AS CONSEQUÊNCIAS QUE VIVEM DENTRO DE MIM!

Marilú Mattos

Amor grisalho...

Falar de amor é tão bonito parece tão fácil como uma bela e gostosa torta feita exatamente como na receita!Ela fica perfeita! Parece não é? Não é! O AMOR eu vi no grisalho dos cabelos daquele casalzinho sentados no banco escuro da praça, nas rugas marcadores dos dias de lutas, de vitórias, das tantas vidas geradas e criadas por eles!O AMOR eu vi na segurança das mãos trêmulas de ambos apoiadas uma na outra!O AMOR, ah eu vi no sorriso estampado nos olhos um do outro, no afeto transparente no olhar!O AMOR, eu vi, eu ouvi no estalar do beijo no rosto tímido e envergonhado dele nela!Ah, O AMOR eu senti quando ela debruçou seu frágil e magrinho rosto no ombro dele que carinhosamente tocou aquela mão trêmula e afagou gentilmente num leve toque!
Ah, O AMOR não precisava de palavras bonitas nem frases poéticas, mas mesmo assim elas vieram desde o olhar até os finos lábios onde sussurram:" EU ESTOU AQUI E TE AMO

MINHA VELHA "onde ela respondeu sorridente:" EU NÃO VOU SAIR DAQUI DO TEU LADO E TAMBÉM TE AMO MEU VELHO"!
Hoje eu vi e senti que o amor é a força a alavanca, o motivo, a segurança que se mantido entre os casais nunca envelhece!
Estou contando essa história porque eu tive o prazer de assistir hoje a tarde enquanto sentada estava também eu preocupada com tantas coisas que se dissiparam e perderam a importância diante a simplicidade daquele casal e a grandiosidade daquele amor!!!

Marilú Mattos

Olhar na janela.

Foi numa tarde bela! O motivo já não importa! Ela entrou no quarto trancou a porta!

Se jogou na cama e derramou ali na solidão entre as paredes brancas, todo um rio de lágrimas num triste pranto!

No macio dos lençóis viajaram molhados todos seus pensamentos!

Já não sabia por que tanto chorava! Eram tantas coisas que a atormentava!

Ela queria parar, mas ainda mesmo que tentasse sufocar no florido travesseiro, escorria do peito um novo motivo, primeiro! E a tarde se fechava enquanto ela abriu seu coração e ali jogada era só emoção!

Chorou tanto que não percebeu noite chegando!De repente ouviu o motor da moto lá fora roncando! Abriu os olhos e foi se levantando!

Escancarou a janela e viu não o seu amor chegando, mas a noite estrelada e tão bela que sua alma foi acalmando!

Com os olhos vermelhos e inchados de tanto chorar, ela suspirou fundo e ficou ali serena para hotel a olhar!

Não havia mais nada e nem lágrimas pra derramar!Ela se deu conta que ninguém mais a ela iria magoar! Olhou firmemente pras estrelas, pra lua e no pedido silencioso do olhar, prometeu a si mesma que dali em diante só iria se amar! Não haveria mais mágoas que a fariam chorar e ninguém forte pra lhe derrubar! E numa muda oração agradeceu aos anjos, e a Deus por lhe sustentar!Fechou a janela e na noite tão bela, se pôs a cantar!

Marilú Mattos

<u>Assim do nada!</u>

Assim do nada ela acordou!

Assim do nada o silêncio imperou!

Estava ali com ela e tinha seu valor!

Assim do nada ela levantou!

Assim do nada ela se animou!

Assim do nada tomou o banho e até alma lavou!

Assim do nada vestiu a alegria em sorrisos, transformou!

Assim do nada muitos sonhos ela sonhou!

Bem assim do nada agradeceu ao criador!

Assim do nada ela se inspirou!

Assim do nada a paz ela ganhou!

Assim do nada deu a mão seu próprio amor!

Assim do nada um novo dia começou!

E assim do nada viu que nada é pequeno quando se tem amor!

Assim do nada que deus o mundo criou!

Assim de repente do nada tudo se valorizou!

Assim do nada a fé ela aumentou!

Assim em fim do nada nas asas da esperança ela viajou!

Marilú Mattos

Nada de chorar ...

Ela mudou e está tão bem!

Ela cansou de ver o copo encher!

Ela explodiu quando ele transbordou!

Ela agüentou tanto e nem sabe o por que!

Ela hoje está zen!

Ela provou que a felicidade um dia vem!

Ela está mais dona de si, mais bonita!

Ela está longe do fim, está serena, não mais aflita!

Ela optou e acertou!

Ela se libertou da tortura!

Ela é hoje uma nova criatura!

Ela não chora e nem lamenta!

Ela viu ir embora aquela tormenta

Ela agora de tudo se refaz!

Ela sabe do que é capaz!

Ela seguiu adiante!

Ela não desanimou nenhum instante!

Ela sempre foi forte!

Ela encontrou outra bússola, outro norte!

Ela não volta ao passado!

Ela vive o presente!

Ela só quer que ele siga e seja feliz!

Ela voltou a sonhar e apagou a cicatriz!

Ela agora é o que sempre quis!

Ela está noutra estrada em outra diretriz!

Marilú Mattos

Eliane Silva estudante de pedagogia iniciou estágio em uma Escola pública em sua cidade, auxiliando na biblioteca com alunos do fundamental. Seus contatos com os livros despertaram ainda mais interesse em escrever seus textos, sendo eles sempre publicados nas redes sociais e em grupos específicos. A gratidão o amor é natureza são as principais causas de suas inspirações.

Entre lagrimas

Eu não quero que tu penses
Nem um só instante em mim
Deixe que eu viva sofrendo
Pois gosto de viver assim...

Seu amor me enlouquece
Eu não se estou me doando
Isso é coisa que acontece
Quando agente está amando...

Se um dia eu chorar
Ninguém vai saber por que
É meu modo de amar
E meu jeito de querer..

Tu veras o meu sorriso
Entre lágrimas caindo.

Eliane Silva

Será

Será que foi acaso ou mera coincidência do destino...
Será...
Essa pequena palavra me deixa pensativa e com ela vem lembranças que o tempo apagou.

Porém, vem pensamentos e sentimentos tais como nunca vivi.
Mas, sempre tive esperança de um dia poder encontrar.
Será que é agora?
Mais porque tanta demora?

Esse acaso ou destino vem a essa hora?
Não esperava esse momento, pois, há um sentimento no início da aurora.
Que talvez não possa compreender
Mais tudo é muito recente
E ainda tem muito chão pela frente...

Eliane Silva

Não me iluda

Não me iluda...
Se não for para me amar de verdade
Não diga que me ama.

Se for para senhorar para sempre, não me beije,
pois não saberei resistir ao encanto dos seus
beijos.

Se não for para envolver em seus braços, por
favor, não me abrace.
Se não for para você me fazer feliz todos os dias,
então não me de um sorriso.
Se não for para eu ficar para todo sempre em seu
coração, por favor, não me chame de amor.

Eliane Silva

Revelação

Você chegou de mansinho
Ao poucos foi abrindo caminho
Com suas belas palavras e rimas...

O que mais desejo agora era poder
Sentir seu cheiro...
E ao seu ouvido sussurrar fazendo você sorrir
E com seu olhar de malícia sentir o sabor dos seus beijos
E em cada toque de suas mãos me envolvendo no calor do seu corpo
Fazendo me sentir por completa
A verdadeira musa de suas inspirações...
Talvez ainda seja cedo
Mas, quem sabe logo em breve poderei á ti revelar
E assim não ficará somente no papel
O desejo de te amar...

Eliane Silva

Amor proibido

O que fazer com você...
Amor bandido
Amor dividido
Será que é uma ilusão?
Cercado de tanta paixão

Sinto desejo ao olhar sua boca
Logo me imagino algo mais em troca
Sendo tão fervoroso essa tal sensação.

Que se torna nada a mais
Um amor pela contramão
Um amor proibido
Amor não correspondido
Lançado entre as minhas mãos...

Eliane Silva

Observo-te

Esse seu jeito de ser...
Que me encanta
Seu sorriso mesmo tímido
É tudo o que preciso.

Sua paixão pela natureza
que esbanja tanta beleza
Mostra com toda clareza
Seu jeito especial de ser.

Esse seu jeito carinhoso
Sempre cauteloso em
Tudo o que vai fazer.

Não tem como não te admirar
Até sua maneira em falar
Demonstra muito carinho
E assim escondidinha
Fico a te observar.

Eliane Silva

Você é o motivo

Você é o motivo...
De eu enfrentar a realidade
Conquistar minha liberdade
E de sonhar nas possibilidades

Você e o motivo...
De eu admirar as estrelas
Procurar a mais brilhante
A mais deslumbrante
A mais fascinante

Você é o motivo...
Dos meus pensamentos
De encarar os sentimentos
E de esquecer os constrangimentos

Você é o motivo...
De eu perder meu sono
De te encontrar em meus sonhos
E te abraçar em uma noite de outono.

Eliane Silva

Cores e Amores

Lá vem chegando
A mais bela das estações
Flores para todos os lados
Alegrando coração.

Um imenso arsenal de cores...
O rosa trazendo amores
O laranja contagiando energia
E o amarelo sempre chegando à maior alegria.

E lá vem o branco com sua pureza
O verde trazendo esperança em preservamos a natureza.
Também tem o roxo
Com toda sua magia
Em ver o Azul do céu
Esbanjando tranqüilidade e harmonia.

Não podendo esquecer uma das principais cores
da estação
O vermelho sempre esbanja muita excitação.

E com todas essas lindas cores
Concites haverá muita paquera
E até mesmo pode haver
Grandes amores de primavera.

Eliane Silva

Somos Círculos

Vivemos um grande círculo
Onde o amor se faz
Pois ele é recíproco
E convém estar junto
Para amar e ser amado.
Vivemos um grande círculo...
Onde a gratidão
Está nos pequenos detalhes
Onde requer enxergar a simplicidade.

Vivemos um grande círculo...
Onde temos amigos
E com eles aprendemos
O valor de compartilhar
A experiência da vida.
Vivemos um grande círculo
Onde nascemos, crescemos e morremos
E que aqui nessa vida que temos que
Dar valor, apreciar o amor ser grato pela amizades
Pois somos nada mais que um círculo
No meio da reciprocidade.

Eliane Silva

Sandra Susana dos Santos

Escritora, também professora de
Gramática, Literatura, Redação e Educação

Emocional e Social na rede pública do Estado da Paraíba. Também trabalhou em várias escolas particulares na cidade onde vive até hoje; possui Licenciatura Plena em Letras e Especialização em Libras pela Faculdade de Educação São Luís. É autora de vários poemas e crônicas.
 Fez suas primeiras publicações na Coletânea "Buteco do Poeta."
 Nasceu e mora em Campina Grande – PB desde 1968.

Me chamo "Versos Livres", porque não me limito apenas a uma obra de arte para a escrita; gosto de escrever e o minha oficina para as composições poéticas é a vida.

Amor raiz

Longe da minha terra

Saudades sempre hei de sentir

Rios, peixes, flores e grandes matas

Gratidão a deus por tudo que tive ali.

Chão batido e casa de taipa

Sempre limpinha e cheirando a jasmim

Comida verde com sabor de mato

Em panela de barro e comida a servir.

Tempero do coração para deliciar

Pois morar no campo tem-se a inebriar

Chuva fina e coaxar dos sapos

Grilos a cantar e o cheiro de café no ar.

A viola canta emoção

E os sorrisos revoam o lugar

O tempo acinzenta o céu

E a fumaça da lenha esvoaçam

Deixando o céu acinzentar.

A conversa na soleira da porta

E amigos juntos, põem-se a cantar

O homem lavra à terra

Com as sementes do coração

Comida boa e saudável

Alimento bom não faltarão.

A cidade me convidou

Mas foi difícil a adaptação

Teatro, escola e shoppings da hora

A saudade me lembra outrora

E sendo assim, não fui feliz.

Luxo pra mim é ter moradia

Família unida sim...

É a melhor companhia

Pois essa é a vida feliz

Que eu sempre quis.

A vida no campo enfim

Voltar a morar na roça

Só tendo amor raiz!

 Sandra Susana

Desencontro

Tentei te escrever

E você não quis saber.

Tentei te alertar

Mas você não quis olhar.

Tentei de ti me aproximar

E a tempo não deu pra chegar.

Perdi-me em teu silêncio

E você amor, não entendeu.

Esperei a tua ligação

Não me destes definição.

A distância entre você e eu

Enfim...

Nosso encontro não aconteceu.

Sandra Susana

Angústia

A vezes o choro vem...
E as vezes ele vai...
Pressinto momentos
Que a qualquer tempo,
Tudo isso há de passar.

A dor é uma ferida na alma
Tem horas que salva
Tem horas que dói
O que devo fazer?
Sinto o meu eu desfalecer.

Sandra Susana

Aldravia

Primavera
beleza
flores
essência
pulmão
respiração.

Sandra Susana

Gratidão

Caro amigo,
foque bem na poesia,
agora pense comigo,
vou sempre lembrar você,
eu tenho uma profecia,
coloco-me a sua mercê,
contemple o trabalho dos seus,
por cumprir a vontade de deus.

Não finja que a poesia não te chamou,
claro que mudou seu comportamento,
ela aproxima corações,
muda todo o sentimento,
deixa as pessoas mais educadas,
para dar-lhe um bom dia.

Seus desejos são externados,
então lhe cumprimenta com euforia,
contemple uma boa tarde,
dê boa noite, outra animação.

Quero sentir um carinho,
uma pequena demonstração,
amigo que é amigo,
usa veracidade na sua afirmação.

Sempre agrada-se por um bom texto,
mostra que gentileza sempre tem direção,
usa esse pretexto,
para revirar coração,
tudo isso no meu contexto
mexe com a emoção,
são como aplausos,
com palmas para saudação.

Quando virem mensagens,
não faças apenas visualizar,
tire delas as melhores imagens,
demonstre carinho e respeito
faça sua interpretação,
fazendo isso direito,
fará feliz quem escreveu,
terá sua retribuição.

"gentileza gera sempre gentileza",
essa é minha opinião,
é inadmissível faltar,
amor é ato solidário,
não existe adversário.

Sandra Susana

Registro do tempo

Você esteve em minha vida
E passamos momentos fiéis
Deixastes em mim uma marca:
Registrando a saudade do que durou.

Fizemos momentos dos nossos encontros.
Brindamos, sorrimos e nos olhamos
 Escancaramos risos e olhares penetrantes
Fizemos amor pela emoção
E nos anestesiamos pelo desejo.

Por te querer demais... Pequei
Tivemos um ao outro em sonhos
Esperei demais - entardeceu
Não quero tê-lo mais em memória
Acabou a nossa história.

Hoje, já é outrora!
Quero me oportunizar
A outro amor encontrar.

Sandra Susana

Crônica

Alma distante
olhar "tatuador"
o tempo permeia
e as pessoas caminham
o céu revela chuva
enquanto o sol adormece,
guarda-chuvas desfilam
é hora de se aprontar;
o vento corre entre nós
me acolho em pensamentos
sem ver a hora passar.

Sandra Susana

Primavera

Passagem com flores e
respiração para contemplar
inspire-se numa essência
mensagem poética
a revelar fragrâncias
vidas que desabrocham
enamore o tempo
ria, cante e sonhe
avive sua esperança, volte a brincar!

Sandra Susana

Ter esperança

Falar sobre a esperança é ter a certeza que o sol há de brilhar a qualquer tempo e momento. Quem é esperançoso, nunca desiste nem perde sonhos.

Ter esperança é acreditar na existência de deus e nos milagres que ele venha a fazer...

Ter esperança é nunca ter medo dos nevoeiros nem da melancolia...

É transformar o medo em coragem,

É renegar a solidão...

É munir-se de fé...

É não querer esbravejar com o outro, mesmo ele estando errado.

Ter esperança é acreditar na realização dos próprios sonhos.

É levar uma palavra de ânimo a quem precisa...

Ter esperança é ser um porta-voz das boas horas e transmissão da paz.

Quem tem esperança, transforma tempestades em solução.

Não cansa nem desanima...

E ainda encontra caminhos para abriga-se da escuridão.

Sandra Susana

João Paulo Brasileiro

Poeta – Escritor – Compositor e Artista Plástico
Autor de (5) cinco livros de Ficção/Romance e
(14) Quatorze livros de Poemas/Poesias

joaopaulobrasileiroescritor@gmail.com

"O poeta não inventa nada, apenas copia o que o coração dita"

Se assim fosse

Ah! Meu amor...
Tantas coisas eu imagino diferente
Coisas que por certo adorarias
Imagino-me super herói
Aquele que tira os seus medos
Que conhece e guarda os teus segredos
E que para ti, fabrica alegrias
Ah! Vida minha...
Faço de mim sua brisa fresca
Sua água em seus desertos
Imagino-me o seu doutor
Aquele que acerta a receita
Que sabe fazer macio onde deita
E os seus rumos mais certos
Ah! Meu bem querer...
Se assim fosse, assim tão bom seria
Mas sou apenas um sonhador
Aquele que quando escreve, rasga e joga fora

Por que adora a grandeza de seus poemas
E sinto minhas poesias tão pequenas
Diante do que dizes ser apenas um distante amor!
João Paulo Brasileiro

Quem diria?

Ontem não a tive aqui
Hoje já não a tenho de novo
Amanhã talvez não a tenha novamente
Mesmo comigo querendo
Mesmo contigo esperando
Mesmo com nosso beijo sonhando
Não estamos nos vendo
Apenas nos imaginando
Apenas nos querendo
Ah, meu amor...
Você não sai da minha mente!

João Paulo Brasileiro

Lástima

---Eu sei que nunca fui o cara
Sei que vacilei, falhei demais
Não a via como deveria ver
Não me importei com seus sentimentos
Jamais pensei no que iria acontecer

---Quando eu a via lá na rua
Mudava de calçada pra não te encontrar
Escondia-me dentro de bares e fingia
Fazendo com que você pensasse
Que com alguns amigos eu bebia

---Hoje, por aqui, já não a vejo mais
Será que foi embora, se mudou
Que pena, mas, eu jamais imaginei
Que estava escondido
O amor tão lindo, que sempre te neguei

Vê como a gente erra
Você que me sorria todo dia
Que me olhava como se eu fosse teu rei
Que mandava bilhetinhos e eu rasgava
Rindo, eu te ignorava

Perdoa esse imbecil, que não percebia
Vê como a gente se engana
Você que um dia tanto me quis
Que me esperava na janela só pra me ver
Hoje, sinto a falta daquele sorriso

Sorriso que agora faz tanta falta
Sem ele já não sei se vou ser feliz!

João Paulo Brasileiro

Dizer

Distancia com gosto de abraço
Ausência com gosto de beijo
Imaginação
Pensamento
Tortura
Alguns sempre de espera
Eternidade atrasando o tempo
De te ver
De te ter
Poder... A amo tanto... Dizer!

João Paulo Brasileiro

Você é meu

Ah essa cabeça...
Quando esqueço as coisas, ela lembra de tudo

Ah essa boca...
Quando estou triste, ela sorri pra mim, e fico mudo

Ah esses olhos...
Quando me sinto no escuro, eles transformam-se em luz

Ah esse sorriso...
Quanto sinto dores ela transforma-se

Ah essa mulher...
Quando nem lembro quem sou, ela diz, você é meu!

João Paulo Brasileiro

Passarinho

Hoje pela manha um passarinho em meu quintal
Pousou alegre e me pediu para ouvir
Contou que a vida lá do alto é tão bonita
E que o mais belo de tudo é sorrir

Eu, meio encantado com tudo aquilo, falei

-----Meu passarinho quem te contou que estou feliz
-----Quem te contou que tenho agora o que sonhei
-----Que essa vida bonita me deu o que eu sempre quis

E o passarinho me respondeu

J.P! Olhe só o bem que vem à sua volta
Tudo foi dado a você com gratidão

Por que os anjos sabem reconhecer
Quando existe grandeza em um coração

Aquele passarinho voltou ao céu
Seu vôo calmo me deu forças pra sorrir
Agora sei compreender a falta dela
Ela é uma saudade que adoro sentir
Mesmo distante ela é flor em meu jardim
Pulverizando perfume em minha vida
Fazendo tudo ser tão bonito dentro de mim!

João Paulo Brasileiro

Hoje consigo ver

Escrevo a vida como posso

Canto os contos de minhas voltas

Vou e venho sem destino

Como sonhos de menino

Faz tanta falta a juventude

Cresci rápido demais

Envelheci antes do tempo

Brincadeiras de outrora

Ficaram em minha aurora

Hoje tudo é quietude

O meu trem correu demais

As estações se esconderam

Em cada cidade onde passei

Um pouco de mim deixei

Faltou-me alguma atitude

Em algum lugar perdi meus sonhos

Não cuidei, não dei importância

Hoje, já tarde, sinto saudade

Ficou pra trás minha felicidade

E a esperança ainda me ilude

Será que será sempre assim

Onde será que acaba o meu caminho

Por não saber, nem ter certeza

Agarro-me nos versos e na pureza

Talvez, só a poesia me mude

Mas, não esqueço nem um segundo

Que meus anos chegaram todos

Trouxeram muito mais visões

Deram-me muitos corações

Hoje consigo ver, do amor, a plenitude

Graças, Senhor...

Por ainda me permitir viver, conhecer e sentir como é lindo o amor!

João Paulo Brasileiro

Perdão

Jamais culparei a chuva, por ter alagado meu quintal
O sol queima tantas folhas, mas ainda sobram as raízes
Nem por ter sofrido quedas as minhas azaléias, culparei o vendaval
Na verdade o que culpo, são algumas razões que me invadem e me causam cicatrizes

Meus palpites errados
Meus cheiros esquisitos
Não há culpa em não entender
Não há culpa em se enganar

Há culpa sim não ensinar o saber
Há culpa sim o sentimento profanar
Sou tanto culpado quanto culpado sou
Há um gesto esperado

Um pedido desesperado
Vindo do mais profundo do coração

Perdão!

João Paulo Brasileiro

Sabe...

(Assim Bobo)

Quando a gente vai e jamais chega

Quando as luzes se apagam dentro do peito

Quando o giz já não aceita a lousa

Quando todo normal vira defeito...

Saímos na rua, mas não há rua

Temos o tudo, e não sentimos nada

Tudo é nada tomando conta da gente

Sabendo ser o que falta, e a verdade é apagada

Pois é...

Um desvio qualquer desnorteou essa ilusão

E uma nuvem escorregou do céu e caiu em mim

Mostrou-me onde estava a chave do meu coração

Foi diferente aquele não com tom de sim

Então...

Acenderam-se as luzes que tão escuro me fez

Cheguei até a metade do cominho e lá encontrei

Aquele nada de antes em tudo se transformou

Lá estavam aqueles olhos que sempre sonhei

Agora...

Beijo-te as juras, meu anjo de paz

O presente maior me veio de tua mão

Teus passos me contam o quanto andaste

Tua boca murmura o quanto esperaste

E eu, assim bobo, divido contigo o meu coração!

João Paulo Brasileiro

Durma um pouquinho

Se você gosta de falar mais que ouvir
Se tudo sabes, não queres mais nada aprender
Se suas coisas são as mais belas que existem
Não há no mundo novidades que lhe conquistem
Esta lhe faltando, com certeza, um bem querer

Durma um pouquinho, talvez um sonho lhe venha
Quando teus olhos, diferenças encontrarem
Seja humilde e aprenda a aceitar
Uma paz mais bonita, onde estiver, vai lhe buscar
E ouvira lindas canções, anjos cantarem

Tantas curvas a vida ainda lhe mostrará
Tantos tropeços, lhe esperam, com certeza
Mas, se tiveres consciência e bondade
Virá a ti tantas surpresas de felicidade
Somos iguais, cada um com sua beleza

O bom da vida e saber filtrar o que lhe dizem
E saber que tudo que ha de bom, ser seu poderia
Ame sem esperas, o retorno será bem mais
As flores nascem sem escolher os quintais
E as tristezas todas, podem virar alegrias

João Paulo Brasileiro

Sim

Tímida
Teimosa...
Sua boca diz não
Suas mãos dizem não
Mas, quando você baixa os olhos
Vem um sim do seu coração!

João Paulo Brasileiro

(Vai passar)

---O tempo vai passando e levando algumas esperanças

Deixando nuas todas as ruas onde se quer passar

Tantas almas se perdem por alguém

Por um sonho, por um bem

Um par de olhos para amar...

---E eu tinha essa vontade louca de ser feliz

Até fui um pouco, quando seus lábios me beijaram

Fui rei naquela hora

Fui tudo o que se adora

Até as dores e tristezas me deixaram

---Minhas barreiras não venceram essa batalha

Tudo foi bom por um mágico instante

Foi como a safra viva do bom semeador

Mas, a calmaria não faz o bom navegador

E a noite levou meu sonho pra bem distante

---Felicidade é verbo que ainda não aprendi conjugar

Frente ao espelho, me encarei e me garanti

Trancar as portas, janelas e portões

Não ser escravo do coração, me prometi

Não vou mais andar puxando esses grilhões!

(A paixão é como um ferro quente, que sem piedade fere e marca o coração da gente, mas, quem garante que hoje não seja o meu dia de ser feliz)

João Paulo Brasileiro

Tanto

Eis aqui...

Aquela canção emudecida

Aquela árvore invisível

Aquele riacho ressequido

Aquela nuvem perecível

Eis ai...

Aquele rosto choroso

Aquele sorriso amordaçado

Aquele sim tão escondido

Aquele soluço engasgado

Eis cá...

Duas palavras não sabidas

Dois toques desviados

Duas distanciadas vidas

Dois beijos só sonhados

Eis assim...

Esse tão esperado abraço

Essa angustia não mais atrevida

Esse tanto eu em seus versos

Esse tanto tu em minha vida

Seremos voz em nosso peito inda rouco

Seremos pedra luz transformada em camafeu

Estaremos voando por esse amor louco

Viajarei inteiro dentro desse tanto meu VOCÊ

Inteira entrega tua dentro desse tanto teu EU

João Paulo Brasileiro

O Som do Coração

Coletânea

Encontro de Poetas

Vol. N°2

Próximo volume

Abraços

Coletânea Encontro de Poetas

Vol. N° 3

Obrigado!

www.ingramcontent.com/pod-product-compliance
Lightning Source LLC
Chambersburg PA
CBHW060836220526
45466CB00003B/1132